集字聖教序

彩色放大本中國著名碑帖

孫寶文 編

大唐三藏聖教序

太宗文皇帝製

弘福寺沙門懷仁集晉右

將軍王羲之書

蓋聞二儀有像顯覆載

四時無形潛寒暑以化物

大唐三藏聖教序太宗文皇帝製弘福寺沙門懷仁集晉右將軍王羲之書蓋聞二儀有像(象)顯覆載以含生四時無形潛寒暑以化物

2

是以窺天鑒地庸愚皆識其
端明陰洞陽賢哲罕
窮其數然而天地苞乎陰
陽而易識者以其有像也
陰陽處乎天地而難窮
者以其無形也故知像顯可徵雖愚不惑形潛

是以窺天鑒地庸愚皆識其端明陰洞陽賢哲罕窮其數然而天地苞乎陰陽而易識者以其有像（象）也陰陽處乎天地而難窮者以其無形也故知像顯可徵雖愚不惑形潛

莫覩在智猶迷況乎佛道崇虛乘幽控寂弘濟萬品典御十方舉威靈而無上抑神力而無下大之則彌於宇宙細之則攝於豪釐無滅無生歷千劫而不古若隱若顯運百

福而長今妙道凝玄遵之莫知其際法流湛寂挹之莫測其源故知蠢蠢凡愚區區庸鄙投其旨趣能無疑或者哉然則大教之興基乎西土騰漢庭而皎夢照東域而流

慈昔者分形分跡之時言未
馳而成化當常現常之世民
仰德而知遵及乎晦影歸真
遷儀越世金容掩色不鏡三
千之光麗象開圖空端四八
之相於是微言廣被拯含類

慈昔者分形分迹之時言未馳而成化當常現常之世民仰德而知遵及乎晦影歸真遷儀越世金容掩色不鏡三千之光麗象開圖空端四八之相於是微言廣被拯含類

於三途遺訓遐宣導羣生於

十地然而真教難仰莫能一

其旨歸曲學易遵耶正於

焉紛糾所以空有之論或習俗

而是非大小之乘乍沿時而

隆替有玆法師者法門之

於三途遺訓遐宣導群生於十地然而真教難仰莫能一其旨歸曲學易遵耶正於焉紛糾所以空有之論或習俗而是非大小之乘乍沿時而隆替有玄奘法師者法門之

7

領袖也勿懷貞敏早悟三空
之心長契神情先苞四忍之行
松風水月未足比其清華仙
露明珠詎能方其朗潤故以
智通無累神測未形超六塵
而迥出隻千古而無對凝心

領袖也幼懷貞敏早悟三空之心長契神情先苞四忍之行松風水月未足比其清華仙露明珠詎能方其朗潤故以智通無累神測未形超六塵而迥出隻千古而無對凝心

8

内境悲正法之陵遲栖慮玄門慨深文之訛謬思欲分條析理廣彼前聞截偽續真開茲後學是以翹心淨土往遊西域乘危遠邁杖策孤征積雪晨飛途間失地驚砂夕起空

内境悲正法之陵遲栖慮玄門慨深文之訛謬思欲分條析理廣彼前聞截偽續真開茲後學是以翹心淨土往游西域乘危遠邁杖策孤征積雪晨飛途間失地驚砂夕起空

外迷天萬里山川撥煙霞而進影百重寒暑躡霜雨而前蹤誠重勞輕求深願達周游西宇十有七年窮歷道邦詢求正教雙林八水味道飡風鹿菀鷲峰瞻奇仰異承至

言於先聖受真教於上賢探賾妙門精窮奧業一乘五律之道馳驟於心田八藏三篋之文波濤於口海爰自所歷之國總將三藏要文凡六百五十七部譯布中夏宣揚勝

賢探先聖受真教於上

賢妙門精窮奧業一乘五律

三道馳驟於心田八藏三

言文波濤於口海爰自所

之國摠將三藏要文凡六

五十七部譯布中夏宣揚勝

業引慈雲於西極注法雨於
東垂聖教缺而復全蒼生罪
而還福濕火宅之乾焰共拔
迷途朗愛水之昏波同臻彼
岸是知惡因業墜善以緣昇昇
墜之端惟人所託譬夫桂生

業引慈雲於西極注法雨於東垂聖教缺而復全蒼生罪而還福濕火宅之乾焰共拔迷途朗愛水之昏波同臻彼岸是知惡因業墜善以緣昇昇墜之端惟人所託譬夫桂生

12

高嶺雲露方
出渌波飛塵不能汙
蓮性自濁而桂質本貞良由
厭附者高則激物不能累所
憑者淨則濁類不能沾夫以
喜木至知稻資善而成善

高嶺雲露方得泫其花蓮出渌波飛塵不能污其葉非蓮性自潔而桂質本貞良由所附者高則微物不能累所憑者淨則濁類不能沾夫以卉木無知猶資善而成善況

乎人倫有識不緣慶而求慶方冀茲經流施將日月而無窮斯福遐敷與乾坤而永大朕才謝珪璋言慚博達至於內典尤所未閑昨製序文深為鄙拙唯恐穢翰墨於金

簡標瓦礫於珠林忽得來書謬承褒讚循躬省慮彌益厚顏善不足稱空勞致謝皇帝在春宮述三藏聖記夫顯揚正教非智無以廣其文崇闡微言非賢莫能定其

簡標瓦礫於珠林忽得

珠承褒讚循躬省慮彌益

摩頏善不足稱空勞致謝

皇帝在春宮述三藏聖記

夫顯揚正教非智無以廣其

文崇闡微言非賢莫能定其

旨蓋真如聖教者法之旨蓋
宗衆經之軌躅也綜括宏遠
奧旨遐邁深極空有之精微體
生滅之機要詞茂道曠
者不究其源文顯義幽履之
者莫測其際故知聖慈所被

旨蓋真如聖教者諸法之玄宗衆經之軌躅也綜括宏遠奧旨遐邁深極空有之精微體生滅之機要詞茂道曠尋之者不究其源文顯義幽履之者莫測其際故知聖慈所被

16

業無善而不臻妙化所敷緣無惡而不剪開法網之綱紀弘六度之正教拯群有之塗炭啓三藏之秘扃是以名無翼而長飛道無根而永固道名流慶歷遂古而鎮常赴感應

業無善而不臻妙化所敷緣無惡而不剪開法網之綱紀弘六度之正教拯群有之塗炭啓三藏之秘扃是以名無翼而長飛道無根而永固道名流慶歷遂古而鎮常赴感應

身經塵劫而不朽晨鍾夕梵

交二音於鷲峰慧日法流轉雙

輪於鹿苑排空寶蓋接翔

雲而共飛莊野春林与天花而合

彩伏惟

皇帝陛下

上玄資福垂拱

而治八荒德被黔黎斂衽而朝萬國恩加朽骨石室歸貝葉之文澤及昆蟲金匱流梵說之偈遂使阿耨達水通神甸之八川耆闍崛山接嵩華之翠嶺竊以法性凝寂靡歸

而治八荒德被黔黎斂衽而
朝萬國恩加朽骨石室歸貝
葉之文澤及昌露金匱流梵
說之偈遂使阿耨達水通神
甸之川耆闍崛山接嵩華
之翠嶺竊以法性凝寂靡歸

心而不通智地玄奧感懇誠而遂顯豈謂重昏之夜燭慧炬之光火宅之朝降法雨之澤於是百川異流同會於海万區分義揔成平實豈與湯武校其優劣堯舜比其聖德

心而不通智地玄奧感懇誠而遂顯豈謂重昏之夜燭慧炬之光火宅之朝降法雨之澤於是百川異流同會於海万區分義總成平實豈與湯武校其優劣堯舜比其聖德

20

者哉玄奘法師者夙懷聰令

立志夷簡神清韻亂三年體

浮華之世凝情定室匿迹

幽巖栖息三禪巡遊十地超

塵之境獨步迦維會一乘之

隨機化物以中華之無質尋

者哉玄奘法師者夙懷聰令立志夷簡神清韻亂之年體拔浮華之世凝情定室匿迹幽巖栖息三禪巡游十地超六塵之境獨步迦維會一乘之旨隨機化物以中華之無質尋

勑於弘福寺翻譯聖教要
六日奉
利物爲心以貞觀十九年二月
道往還十有七載備通釋典
滿字頻登雪嶺更獲半珠問
印度之真文遠涉恒河終期

印度之真文遠涉恒河終期滿字頻登雪嶺更獲半珠問道往還十有七載備通釋典利物爲心以貞觀十九年二月六日奉敕於弘福寺翻譯聖教要

久氏六百五十七部引大海之
法燭洗塵勞而不竭傳智燈
之長焰皎幽闇而恒明
久植勝緣
顯揚斯旨所
謂法相常住齋三光之明
我皇福臻同二儀之固伏見

御製眾經論序照古騰今理

含金石之聲文抱風雲之潤

略舉大綱以為斯記

治輒以輕塵足岳隆露添流

治素才學性不聰敏內典

諸文殊未觀攬所作論序鄙

御製眾經論序照古騰今理含金石之聲文抱風雲之潤治輒以輕塵足岳隆露添流略舉大綱以為斯記治素無才學性不聰敏內典諸文殊未觀攬所作論序鄙

拙尤繁忽見來書襃楊讚

述撫躬自省慚悚交并勞

師等遠臻深以爲愧

貞觀廿二年八月三日內

殷若波羅蜜多心經

沙門玄奘奉

詔譯

拙尤繁忽見來書襃揚讚述撫躬自省慚悚交并勞師等遠臻深以爲愧貞觀廿二年八月三日內出般若波羅蜜多心經沙門玄奘奉詔譯

觀自在菩薩行深般若波羅蜜多時照見五蘊皆空度一切苦厄舍利子色不異空空不異色色即是空空即是色受想行識亦復如是舍利子是諸法空相不生不滅不垢

観自在菩薩行深般若波羅蜜多時照見五蘊皆空度一切苦厄舍利子色不異空空不異色色即是空空即是色受想行識亦復如是舍利子是諸法空相不生不滅不垢

不淨 不增不減是故空中無色無受想行識無眼耳鼻舌身意無色聲香味觸法無眼界乃至無意識界無無明亦無無明盡乃至無老死亦無老死盡無苦集滅道無

智亦無得以無所得故菩提薩
埵依般若波羅蜜多故心無
罣礙無罣礙故無有恐怖遠
離顛倒夢想究竟涅槃三世
諸佛依般若波羅蜜多得
阿耨多羅三藐三菩提故知

28

般若波羅蜜多是大神呪是大明呪是無上呪是無等等呪能除一切苦真實不虛故説般若波羅蜜多呪即説呪曰揭諦揭諦般羅揭諦般羅僧揭諦菩提莎婆呵

般若多心經

太子太傅尚書左僕射燕國公于

志寧

中書令南陽縣開國男來濟

禮部尚書高陽縣開國男

許敬宗

守黃門侍郎兼左庶子薛元超

守中書侍郎兼右庶子李義

府等奉

勅潤色

咸亨三年十二月八日京城法侶建

文林郎諸葛神力勒

武騎尉朱靜藏鐫字